문자
디자인
발상과
표현

권 일 현

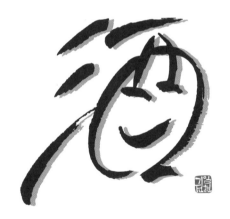

 일진사

문자 디자인 발상과 표현

2019년 4월 10일 인쇄
2019년 4월 15일 발행

지은이 : 권일현
펴낸이 : 이정일

펴낸곳 : 도서출판 **일진사**
　　　　www.iljinsa.com
(우)04317 서울시 용산구 효창원로 64길 6
대표전화 : 704-1616, 팩스 : 715-3536
등록번호 : 제1979-000009호(1979.4.2)

값 18,000원

ISBN : 978-89-429-1581-1

머리말

　오늘날, 미술과 디자인 창작의 영역에서 상상력과 창의성이 사라져 간다고 한다. 교육의 현장에서도 나타나는 현상으로 벤치마킹이나 카피 등과 같은 작품 차용이 일반화되어 있기도 하다. 과다한 정보사회에서 작품이 과다하게 생산되다보니 벌어지는 일이라 할 것이다. 작품들이 지나치게 기술화되고 평균화되어 있다.

　이 책에서는 타이포그래피 작품을 제작하는 데 있어서 상상력과 창의성은 기술의 발전이나 정보의 과다와 상관없이 발생하는 정신의 작용이라는 점을 전제로 하였다. 정보가 많아서 상상력과 창의성이 떨어진 것이 아니라 상상과 창의를 무시하는 정보사회의 일반 경향

에 원인이 있는 것이다. 발상과 표현의 관계를 보다 과학적으로 관계 지을 수 있는 방법을 찾아 작품에 적용하였다. 그 방법은 기호학의 코노테이션과 기호의 유형 그리고 기호작용의 철학이다.

발상이 첫 번째 순서로 어디에 근거하고 표현은 어디에 근거하는지를 밝히고, 두 번째로 어떤 진척과정을 겪고 표현은 또 어떠한 승화과정을 겪는지를 관찰하는 것으로 순서를 잡았다. 이에 기호학의 도구가 큰 도움을 주는데, 기호학은 바깥 학문에서 빌려서 작품을 평가하는 통계나, 매뉴얼 혹은 데이터처리 결과 같은 차가운 기준을 제공하지 않는다.

기호학은 작가가 스스로 개념을 숙련하고, 작품을 머리와 손으로 직접 만들어 가면서 적용·해석하는 창작과정의 '정신적 기법'이다. 즉 작가와 수용자가 따로 존재하는 것이 아니라 작품을 만들어 가면서 작가 스스로 수용자가 되어 보기도 하고, 수용자로서 스스로 작가가 되어 보기도 하는 내적 대화를 만들어 낸다. 이는 인지과학에서 제공하는 인지의 순환 모델처럼 작가와 수용자가 궁극적으로 하나가 되는 발상과 표현의 자가 생성을 이루어 내는 것이다.

작품 제작 결과, 기호학은 보다 더 상상력 있고 창의적인 타이포그래피를 구성하는 데 큰 도움을 주었고 작품의 레이아웃, 형태, 공간구성, 색채, 비율 등의 디

자인 요소 각 부분에 기호학을 어찌 적용하면 되는가를 이해할 수 있었다. 세상의 모든 작품은 궁극적으로 인간 정신의 작용이 들어간 것이기에 인간의 상상력과 창의적인 활동을 기호적으로 풀어 낼 수 있다. 그만큼 작품을 기호적으로 재구성할 수 있었던 것이다.

또한 창조의 차원에서 기호학은 기호작용을 적용하고 해석하는 창작의 정신적 기법을 연마할 수 있다고 판단하며, 이 책에서 작품의 기호학적 수사학을 통해 충분할 정도로 작품구상과 제작이 가능하다는 것을 알 수 있을 것이다.

차 례

PART

1

배경

기호의 자의성과 필요성

TV 드라마 속의 도둑을 진짜 도둑이라고 착각하는 사람들이 종종 있다. 혹은 목소리가 좋으면 마음씨도 좋을 것이라 상상하는 사람들도 있으며, 얼굴이 잘 생기면 행실도 좋을 것이라 믿는 사람들이 있다. 인간에게 이런 망상이 인류 본연적인 것인지 어릴 적부터 교육을 잘못 받은 것인지 알 바 없다. 단지, 이런 거짓에 속는 인간으로서 해결해야 할 일은 해결하기 위해 노력하는 것인데, 이 해결의 방법은 현실과 상상이 분명 다르다는 사실, 그리고 서로 다른 상상과 현실을 혼동하

는 사람들이 사회에 존재한다는 사실만 인지하는 것만
으로도 실마리를 찾을 수 있다. 그리고 이런 연구방법
은 보통의 사람들로 하여금 거짓을 버리고 실제 사실로
돌아가도록 만드는 유익한 목적을 가지고 있다. 기호학
은 이에 매우 효율적인 방법을 제안한다.

서로 다른 현실과 상상을 동일한 것으로 바라보려
는 사람들의 인식을 바로 잡기 위해 기호학은 무엇보다
도 먼저 상상과 현실을 구분한다. 예를 들어 소쉬르 기
호학에 따르면 표상체계 속에서 문자는 대상을 표시하
는 도구이다. '곰'은 곰이라는 대상을 표시하는 도구일
뿐이다. 실제 곰이 아니다. 이 실제의 곰이 아닌 곰이라
고 표시된 문자를 기호(sign)라고 말한다. 실제 사물인
모자에 '모자'라고 쓰고 다니지 않고 'NY' 같은 다른 문
자를 넣어 쓰고 다니듯이, 기호는 대다수의 경우 실제
사물로부터 떨어져 활용된다. 사람의 이름과 같은 경우
다. 실제 사람이 눈앞에 있다면 사람들은 그를 다른 방

식으로 부르지 그의 이름을 부르지는 않는다. 이처럼 대다수의 기호는 사물이 멀리 있을 때 활용되는 명명의 도구인 것이다.

그런데 이 명명의 도구인 기호, 즉 단순하게 말해서 단어나 문자는 기의(sign)와 기표(signifier)라는 두 가지 기본요소를 포함한다. 단어나 문자의 표현을 기표라고 할 수 있고, 이 단어가 의미하는 대상의 이미지를 기의라 할 수 있다. 하나의 기호는 이렇게 두 요소가 함께 작용하여 생산된다. 문제는 기호가 사물과 달리 활용되듯이, 기표와 기의도 서로 달리 활용된다는 것이다. 외국어를 번역할 때 이 사실을 알게 된다. 개라는 표현을 영어는 'dog', 불어는 'chien', 스페인어는 'perro', 이태리어는 'cane', 독일어는 'hund'라고 한다. 하나의 기의를 두고 기표는 제각각이다. 이로써 기표와 기의의 관계가 본질적으로 완전히 자의적(arbitrary)이란 것을 알 수 있다.

앞의 내용을 다시 정리한다면, 소리나 써진 형태는 실제 사물과는 어떠한 연관성도 없다. '곰'이라는 단어는 실제 곰과 닮은 어떤 점도 존재하지 않는다. 단어 'dog'는 실제로 물 수도 없고, 개와 닮음도 없다. 이러한 의미와 형태의 분리를 이중성(duality)이라고 한다.

한편, 언어의 표현과 뜻은 서로 자의적이기는 한데, 약속하여 붙여 놓은 것이기 때문에 어떤 필요성을 갖는다. 방브니스트(Benvéniste)는 언어표현과 뜻이 자의적인 것이 아니라, 언어가 실제 지칭하는 사물(reference)과 자의적이라면서 소쉬르의 자의성에 필연성을 가미했다. 다시 말하면, 음성표현인 '어머니'는 나의 머릿속에 있는 '어머니의 뜻'과는 서로 필연적으로 접합되어 있지만 실제 어머니와는 자의적인 것이다. 실제 어머니는 다른 나라에서라면 다른 방식으로 표현되어 다른 뜻과 필연적으로 연관되어 있을 것이기 때문이다. 어머니라는 사물은 나라마다 표현과 뜻이 다르지만

그 나라 안에서의 표현과 뜻은 필연적으로 합쳐져 있는 것이다.

그렇다면 언어는 사물을 마음대로 표현한 것이지만 그 표현은 정해진 뜻을 지닌 자의성(떨어뜨리다)과 필요성(붙이다)의 합일체라 볼 수 있다. 이 때문에 우리는 문자가 존재하기 위한 필수적 조건은 '하나가 다른 하나를 대신하여 나타내는 것'에 대한 완전한 사회적 학습이나 합의를 이루는 것이다.

문자의 존재는 '하나가 다른 하나를 대신하여 나타내는 것'에 대한
완전한 사회적 학습이나 합의를 이루는 것.

기호의 창의성

'무엇을 대신하여 나타낸다(representation)'는 것은 뜻을 전한다는 말일 수도 있고 표현을 전한다는 말일 수도 있다. 혹은 이 두 기능을 모두 수행할 수도 있다. 뜻을 다시 대신하여 전한다는 것은 예를 들면, '자당은 잘 계신가?'할 때, '자당'의 뜻을 모르는 사람이 그것이 무슨 뜻이냐고 물었을 때 '자네 어머니를 높여 부른 거라네'라고 뜻을 반복하여 대신해 줄 수 있다. 표현을 대신하여 전한다는 것은 예를 들면, '어머니'라 몇 번을 불러도 응답이 없을 때, '엄마!'라고 표현을 대

신할 수 있다. 어차피 표현과 뜻이 같이 정도껏 변하기는 하지만, 의미를 대신하는 전자는 풀어서 설명하는 것이고 표현을 대신하는 후자는 표현만 바꾸어 주는 것뿐이다.

표현과 뜻을 대신하는 이런 언어의 근본 기능인 '대신함'의 기능은 이 정도의 차원에서 머물지 않는다. 표현을 중복시킬 수도 있고, 뜻을 확대·축소할 수도 있다. 구두 언어를 벗어나 문자로 언어의 표현과 뜻을 전할 때도 이 같은 기능은 동일하게 나타난다. 필서체가 알아보기 어려우면 인쇄체로 바꾸는 것은 표현을 대신하는 기능이다. 한자를 한글로 바꾸거나 영어를 한자로 바꾸는 것은 뜻을 대신하는 기능이다. 또한 문자의 표현은 중복되기도 하고, 뜻이 중복이나 확대되기도 한다. 이는 우리가 타이포그래피라고 부르는 문자 디자인의 기능이기도 하다.

이러한 문자 디자인은 서예처럼 개인의 기교와 풍미를 개성 그대로 전달할 수도 있고, 인쇄체 타이포그래피처럼 시각과 감각에 과학적 근거를 가지고 와서 내용과 표현을 정치성 있음과 동시에 체계적으로 구성한 것일 수도 있다. 그러나 두 가지 어느 경우에 있어서나 표현과 뜻은 시각적으로 중첩되고 확대되거나 축소된다.

❖ 추사의 죽로지실

예를 들어, ❖ 추사의 죽로지실에서와 같이 19세기 우리나라에서 추사에 의해 타이포그래피의 이런 이중적 기능이 시도되었음을 알 수 있다. 추사의 글씨에서 '죽로지실(竹爐之室)'을 분석해보면, 이는 '차를 끓이는

대나무 화로가 있는 방'의 뜻이다. 그리고 표현으로는 예서체 한자이지만 추사의 개성 있는 필체를 드러내고 있다. 그러나 이 문자기호의 표현과 뜻은 이 정도에서 머무는 것이 아니다.

　추사의 '竹-爐-之-室'의 한자는 각각 뜻과 표현을 이중적으로 중복·확대시키고 있다. 대나무 죽(竹)자는 단지 대나무 + 죽의 뜻과 표현만 드러낸 것이 아니라 대나무 마디와 나무 봉을 연상할 수 있도록 그림처럼 그려 놓았다. 화로 로(爐)자는 네 개의 다리가 있고 그 위에 찻주전자가 놓여있는 모습이다. 주전자 입구를 불 화(火)로 표현하여 표현과 뜻마저 확대시킨 것이다. 갈 지(之)자는 김이 모락모락 피어오르는 생명을 불어넣었 고, 방을 나타내는 실(室)자는 지붕도 있고 창문이 있는 다실(茶室)을 그림처럼 표현하였다. 여기서 조선 최고 의 명필가인 추사는 기의(sign)와 기표(signifier)가 서 로 떨어질 수 있다는 소쉬르의 자의성에 기반을 둔 듯,

문자표현의 이중성(duality)을 내포하고 있다. 뜻과 표현, 문자와 그림을 서로 떨어뜨린 후 이를 재상상하여 다시 붙여 놓은 것이다.

　　이렇게 모든 문자는 주어진 표현과 뜻을 지시하는 사물과 함께 조정 가능한 기호가 된다. 다시 말하면 기호의 표현과 뜻을 서로 잘라 내어 이를 실제 사물과 연관하여 창의적으로 재구성할 수 있는 것이다. 추사 김정희의 서예문자처럼 표현과 뜻의 제도적인 합의를 넘어서, 인간의 내면적·심리적(공시체계)인 측면과 관련된 형이상학적 의미를 지닌다. 문자의 표현과 뜻 그리고 지칭하는 사물을 따로 떨어뜨려 놓고 이를 다시 상상력에 근거하여 재탄생시키는 일은 곧 문자 디자인의 작업이 되는 것이다. 원 모양을 그저 원으로 그리는 것이 아니라 뱀이 똬리를 틀듯이 그린 그림 도형이 그런 예일 것이다.

추사의 竹-爐-之-室은 뜻과 표현, 문자와 그림을
서로 떨어뜨린 후 이를 재상상하여 다시 붙여 놓은 것.

PART 2

타이포그래피
제작 방법

기호학적 의미에서
타이포그래피

바르트의 중첩된 기호론(신화구조)

앞서 기호는 기호표현과 기호내용으로 구분된다고 했다. 기호내용은 뜻을 전달하며 기호표현은 뜻을 전달하는 매체의 역할을 맡는다. 여기서 추사와 같은 타이포그래피의 메시지는 매체로 전달된 뜻을 감성적·경험적으로 확장된 뜻을 가지도록 방향을 잡아 준다는 의미에서 일종의 코노테이션(뜻의 중첩)과 수사학(표현의 중첩)

의 기호라 볼 수 있을 것이다. 즉, 추사의 서예는 기호표현의 표현이기도 하며 기호내용의 내용이기도 한 것이다. 먼저 코노테이션을 보면 다음과 같다.

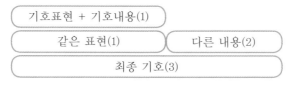

❖ 바르의 코노테이션 모형

　바르트는 하나의 내용에 다른 하나의 내용이 들어간 기호를 코노테이션이라 불렀는데, 이를 벽돌 쌓듯이 표현한 바 있다. 먼저 기호표현 + 기호내용은 우리가 흔히 쓰는 말이거나 문자를 말한다. 그러나 이 표현과 내용에 다른 내용을 끼워 넣는 방식으로 기호를 만들 수 있다. 이때 최종의 의미가 두 가지 나오는데 하나는 데노테이션이라 부르는 원래의 의미 (1)과 코노테이션이라 부르는 두 번째 의미 (2)가 나온다. 이것을 최종의 의미 (3)으로 볼 수 있다. 예를 들어, '엄니'의 기호표현은 '어머니'라는 기

호내용을 갖는다. 이것이 (1) 데노테이션이다. 그런데 이 표현과 내용에는 '사투리'라는 두 번째 뜻도 들어가 있다. 이것이 (2) 코노테이션이다. 이리하여 '엄니'의 표현은 (1) + (2) = (3) '지방의 어머니'라는 기호가 되는 것이다.

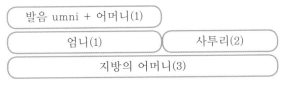

❖ 코노테이션의 사례

코노테이션은 데노테이션에 중첩되어 한 번만 의미를 발생시키는 것은 아니다. 두 번이나 세 번 연거푸 의미를 발생시킬 수 있다. 하나의 데노테이션으로부터 출발하여 코노테이션이 찾아질 수 있고 그 코노테이션을 다시 데노테이션으로 만들어 다른 종류의 코노테이션으로 만들 수 있다. 예를 들어, '난 몰라!'의 기호는 '나는 모른다'는 데노테이션을 가지지만 실은 '당황스러움'의 코노테이션을 가진 동시에 그에 중첩되어 '책임지지 않

겠음'의 또 다른 코노테이션을 가지게 된다.

　한편 바르트는 이제 하나의 표현에 두 가지 이상의 내용을 지닌 코노테이션과 정반대로 하나의 내용이지만 두 가지 이상으로 표현할 수 있는 기호를 수사학이라 불렀다. 그는 이를 다시 벽돌 쌓듯이 설명하고 있다. 먼저 하나의 표현과 내용이 붙어 있는 기호이지만 내용을 그대로 놓아둔 채 표현만 바꾸는 것이다. 이른 바 말장난이라 볼 수 있는 것으로 이 기호는 최종의 표현이 두 가지 이상 나오는데 하나는 데노테이션이라 부르는 원래의 표현 (1)과 수사학이라 부르는 두 번째 표현 (2)가 나온다. 이것을 최종의 표현 (3)으로 볼 수 있다. 이때 원래의 표현 (1)은 숨은 표현이 된다.

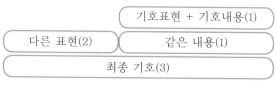

❖ 바르트의 수사학 모형

예를 들어, '대박'의 기호표현은 기호의 내용은 바꾸지 않은 상태에서 '횡재'라는 기호표현만을 바꾼 것이다. 이 경우 횡재가 (1) 데노테이션이 된다. 그런데 이 (1) 데노테이션이 '대박'이라는 두 번째 표현인 수사학 (2)로 변형된다. 수사학은 기호의 내용은 바꾸지 않지만 그 내용에 대한 미학적인 차원을 바꾸어 준다. 즉 여기서 대박이라는 단어는 커다란 박이 터진다는 흥부전을 연상시킨다. 흥부전의 박은 현실이라기보다 민담을 통해 희화된 것으로, 미학적인 정서 (3)을 추가적으로 가져간다. 이리하여 '대박'의 표현은 (1) + (2) = (3) '횡재의 희화된 표현'이라는 미학적인 기호가 되는 것이다.

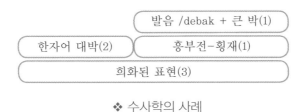

❖ 수사학의 사례

수사학은 코노테이션보다 더 활성화되어 있다. 수사학은 한 번만 표현을 발생시키는 것은 아니다. 연거푸 표현을 발생시킬 수 있다. 하나의 데노테이션으로부터 출발하여 제1, 제2, 제3의 수사학이 계속 만들어지는 것이다. 대박, 왕대박, 대박대박 등이 그런 것이다.

물론 바르트는 기호의 구성양상을 분석적으로 설명하려고 코노테이션과 수사학을 끌어와 설명한 것이다. 대다수의 기호는 코노테이션만 작용하는 기호가 있고 수사학만 작용하는 기호가 있는 것이 아니다. 두 가지 언어작용은 한데 섞여 있다. 예를 들어, '난 몰라!'의 기호는 '나는 모른다'는 데노테이션을 가지면서 동시에 '당황스러움'의 코노테이션을 가진다. 하지만 '난'의 기호를 수사학적으로 첨가함으로써 '나는 책임지지 않겠음'의 코노테이션을 동시에 가지게 된다.

이리하여 바르트의 모형을 통하여 추사의 서예를 보다 분석적으로 파악할 수 있다. 죽로지실(竹爐之室)의

竹(죽)은 한자어 표현에 대나무라는 내용이 붙어 있는 데 노테이션 기호이다. 이 기호는 대나무 마디와 나무 봉을 연상할 수 있도록 그림처럼 그려 놓은 것으로 '그림으로서의 문자'라는 코노테이션을 지닌다. 이 코노테이션을 만들어 내는 수사학은 대나무 마디를 닮은 서체이다. 로(爐) 또한 '그림으로서의 문자'라는 코노테이션이며 네 개의 다리, 차 주전자 모양이 수사학이 된다. 이처럼 나머지도 동일한 방식으로 해석할 수 있다. 이 해석 작업이 끝나면 다시 창작에 들어갈 수 있는데, 예를 들면 갈 지(之)자를 김이 모락모락 피어오르는 수사로 표현할 수도 있지만, 열의 파장 형태로 표현할 수도 있고, 색을 넣는다면 붉은색이나 하얀색을 통해 종류가 다른 수사의 표현을 해낼 수 있다. 실(室)자 또한 다실(茶室)로 표현하지 않고 정자나 트여진 공간으로 표현할 수 있다. 기호의 표현과 내용의 자의성을 이해하고 연이어 그들 사이의 필요성을 동시에 이해한다면 사물의 이중성, 더 나아가 다중성을 표현해 낼 수 있는 것이다.

기표와 기의의 자의성을 이해하고 언어어 그들 사이의 필요성을
동시에 이해한다면 사물의 이중성,
더 나아가 다중성을 표현해 낼 수 있는 것.

퍼스의 기호와 유형

앞서, 사람이 보고 들은 주어진 기호(given sign)로 부터 창작된 기호(creative sign)를 만들기 위해서 표현의 면모를 변형시키는 방법(수사학)과 의미를 변형시키는 방법(코노테이션)을 알아보았다. 그리고 이 두 가지 창작의 면모는 대다수 서로 독립적인 것이 아니라 한데 섞여 있다고 했다. 이제 문제는 표현과 내용을 변형시키는 방식을 논할 필요가 있다. 여기에는 퍼스의 기호분류가 도움을 줄 것이다. 퍼스는 기호를 도상, 지표, 상징으로 분류한 바 있다.

첫째, 도상(Icon)은 기호와 대상이 서로 닮았다는 점에서 창작의 근본이 있다. 어떤 사람의 사진이나 일부 상형문자들은 도상적 기호라고 할 수 있는데, 그것이 표현하고자 하는 대상체와 물리적으로 닮았기 때문이다. 또한 소리가 그것이 표현하고자 하는 사물과 닮

앞다면, 도상적 언어라고 할 수 있다. '탕'이나 '꿍' 같은 의성어를 도상적 언어라고 할 수 있다. 문자 표현 'ㅋㅋㅋ'도 '킥킥킥'을 직접 모방한 표현이다.

앞서 추사의 서예는 도상적인 방식을 취한 창작 방식이다. 이 방식은 사용하는 방식에 따라 유치할 수도 기발할 수도 있지만, 기호의 의미가 왜곡될 가능성도 동시에 가지고 있다. 뜻이 서로 동일하다 하여 '보신탕'의 표현을 '보身탕'으로 모방한다면 이는 유치함과 동시에 언어습관이 갑자기 정지되는 우를 범할 수 있다.

둘째, 지표(Index)는 기호와 대상이 서로 닮지는 않았지만 기호가 대상의 일부분을 취하거나 어떤 직접적인 연결 관계를 가진 것이다. 문학에서 자주 쓰는 환유법과 같다. 혹은 원인과 결과를 연결 짓는 기호와 같다. 연기는 불의 지표라고 할 수 있고, 꼬리는 개를 나타내는 지표인 경우가 그것이다. 거리의 교통 표지는 물리적인 실

체와 직접적인 관련이 있는 지표적 기호이다. 즉 교차로와 언덕 마루가 어느 곳에 있는지를 지시하고 있다.

추사의 서예는 보다 더 도상적이지만 이를 지표적으로 재창작한다면 대나무의 마디만 강조한다든가, 화로의 밑 다리만 강조하여 대나무와 화로와 문자의 연관성만 강조하는 방식을 취할 수 있을 것이다. 이 방식은 사용하는 방식에 따라 비밀스럽고 기발할 수도 있지만, 기호의 의미를 찾을 수 없을 가능성도 동시에 가지고 있다. '보신탕'의 표현을 '보ㅅ탕'으로 지표화한다면 이는 소통되기 어렵다. 오랜 학습을 통해야만 소통되는데 오늘날 문자메시지의 많은 부분이 이런 지표적 방식을 취하고 있다. 'ㅇㅋㄷㅋ', 'ㅁㅅㅁ' 등이 그런 지표적인 기호이다.

셋째, 상징(symbol)은 기호와 대상 사이의 어떤 모방, 원인과 결과, 논리적 연관 관계를 가지지 않은 것이

다. 단지 수용자가 기호와 기호가 의미하는 것의 관계를 학습하는 것에만 의존하게 되어 있는 경우이다. 가령 적십자를 '도움'을 의미하는 것으로 인식하는 것과 같은 것이다. 또한 깃발은 영토라든가 기관을 의미하는 것도 같은 경우이다. 알파벳 철자도 우리가 학습한 의미를 가진 상징적 기호인 것이다. 항복을 의미하는 백색깃발도 이와 같은 것이다. 이 모든 상징은 '그렇게 약속하자'는 규약에 따라 만들어지는 기호변형 방식으로 매우 제도적인 것이다.

즉 상징이란 것은 역사와 공동체가 강제한 규칙에 따라 만들어지는 기호로서 개인은 개별적인 기호들을 상징화하여 만들어 낼 수 없다. 단지 도상과 지표적인 기호들을 전체적으로 엮어 가며서 개별적인 상징화 작업을 할 수 있을 뿐이다. 이런 이유로 지자체 상징물을 만들어 달라는 지자체의 역사와 제도도 모른 채, 디자이너 멋대로 "붉은색은 지자체의 아름다움을 상징합니

다"와 같은 창작의 변은 무가치해지는 것이다. 혹은 아무도 공인하지 않았음에도 제멋대로 기호를 상징화시키는 정치적인 표현이 있는데 '한남충', '헬조선' 등이 있다. 이런 표현이 인정받기까지 제도와 시간이 뒤를 받쳐 주어야 한다. 기호창작의 방식으로써 상징은 이처럼 가장 어려운 것이다.

어떠한 용어를 사용하든 기호 유형들은 서로 분리된 것이 아니고, 함께하여 작용하게 된다는 것을 인식하는 것이 중요하다. 예를 들어 교통표지판을 보면 이것은 우리가 교통신호등에 다가가고 있다고 경고하고 있다. 그 기호의 마크는 도상과 상징 모두 신호등을 닮았다. 이것은 물리적으로 그것이 표시하는 사물을 닮았기 때문에 도상적이라고 할 수도 있다. 신호등의 빨간색은 불을 무서워하는 인간의 심성을 모방한 도상기호라고 볼 수도 있다. 하지만 이것은 파란색에 비하여는 어떤 지표적인 기호로 볼 수도 있고 붉은 카펫과 같은

다른 문맥에서라면 완연한 상징이기도 한 것이다. 이것은 기호의 일부라고 할 수 있는데, 그것의 의미에 관하여 국제적인 합의가 필요하다.

우리는 기호가 의미하는 것을 학습하였다. 자동차를 도로에서 운전하기 이전에 운전면허시험을 통해 기호의 의미에 관하여 시험을 치루기까지 하였다. 기호를 둘러싼 빨간 삼각형틀은 경고의 기호로 이해하고 있다. 이러한 교통 신호가 교차로 근처의 길에 위치하였다면 이것 역시 지표적 기호인 것이다. 사실 기호의 의미는 부분적으로는 그것이 어디에 위치하는가에 따라서 형성되기도 한다. 이것은 도상 기호, 상징 기호, 지표 기호인 것이다.

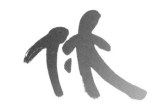

도상(Icon), 지표(Index), 상징(symbol)

창작의 절차로서 기호작용

퍼스는 의미의 전환인 의미작용의 행위를 설명하기 위하여 '기호작용(semiosis)'이라는 용어를 사용하였다. 기호작용에 관한 그의 확고한 견해는 고정된 의미의 단방향적 과정이 아니라, 기호와 기호 사용자 간의 쌍방향적인 과정이다. 즉, 기호를 인식하고 이를 해석해나가는 과정으로써 어느 정도의 협상을 포함한 둘 사이의 교환이다. 기호의 의미는 독자의 배경에 의해 영향을 받는다. 그들의 배경인 교육, 문화 그리고 경험이 어떻게 기호를 읽을 것인가의 태도를 가지게 한다. 이러한 것의 가장 확실한 가시적 사례의 하나는 각기 다른 문화에서의 상징적 색채의 사용이라 할 수 있다. 서유럽에서 검은색은 죽음과 애도의 상징으로 여겨진다는 것을 우리는 익히 알고 있다. 우리도 장례식에 갈 때는 검정 양복을 입는다. 장례를 집행하는 사람들은 물론이고, 검정 양복을 입는 것은 조문하는 사람들에게도 보편적이다.

운동선수들은 돌아가신 어떤 분에게 경의를 표하기 위하여 팔에 검은 밴드를 착용하기도 한다. 이것은 우리가 익히 배운 상징적 기호이기도 하고, 또한 어느 정도 도상적인 것이기도 하다. 어쨌든 전 세계를 통하여 이 색채와 소비의 관계는 완연히 다르다. 가령 중국의 경우 장례식에는 주로 하얀색을 많이 사용하는 것과는 정반대의 가치를 서유럽의 결혼식에서 보여주는데, 하얀색의 상징적 사용이 완전히 다른 모습을 보여준다.

이러한 기호의 해석과정은 곧 인간의 머릿속에서 창작의 과정으로 돌변한다. 즉 아무리 공동체적인 기호의 쓰임새가 있다 하더라도 기호를 개인적인 차원에서 해석하고 이를 다시 재구성해 내는 절차는 창의적인 것이다. 앞에서 우리는 퍼스가 기호의 3원적 모델을 근거로 제시한 용어들을 살펴보았다. 이 3원적 모델이란 다름 아니라, 세상을 바라보는 사람들의 인식절차를 설명

한 것으로 실제로 이해해 보면 전혀 어려운 부분이 없
다. 사람들은 기호(표상체, representamen)를 통하여
실제 존재하는 대상(대상체, object)을 재현하는데, 이
과정에서 자기 스스로의 주관적인 해석을 넣는다는 해
석체(interpretant)를 말하는 것이다. 수용자의 바깥으
로부터 수용자의 마음속에 출현되는 인시과정이 이런
것이다. 그리고 이 '기호-대상-해석'은 도상 기호, 지
표 기호, 상징 기호를 만들어 내는 정신작용의 요소이
다. 우리가 무언가의 의미를 인지할 때, 이러한 3원적
과정은 적어도 한 번 이상 발생한다는 것을 인식해야
한다.

기호를 상대하는 우리의 마음에 남겨지는 해석
은 곧 다음 단계의 생산적인 기호로 진행되어, 하나
의 상황에서의 해석체가 다음 상황에서의 기호체로 된
다. 이런 연상(association)의 무한한 연쇄작용이 우리
의 뇌 속에서 벌어지는 것이다. 소위 '무한한 기호작용

(unlimited semiosis)'이라고 하는 이러한 현상은 우리가 기호를 읽을 때는 평범한 현상이며, 이러한 의미의 연쇄작용은 우리가 거의 인식하지 못할 정도로 빠르게 경험하게 되는 것이다. 그렇다면 여기서 바르트와 퍼스를 잇는 기호생산과정을 유추할 수 있다.

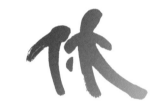

기호를 인식하고 우리의 마음속에 남겨지는 해석은
곧 다음 단계의 생산적인 기호체로 진행되는 것.

작품제작 방향 설정

앞서 바르트는 코노테이션과 수사학의 구조를 설명한 바 있다. 코노테이션과 수사학은 기호를 해석하는 과정인 동시에 만들어가는 과정이기도 하기 때문에 이를 퍼스의 도상적, 지표적, 상징적 기호작용과 결부시켜 이해할 수 있다. 예를 들어 바르트의 데노테이션 (1)은 그 자체로 도상이거나 지표이거나 상징이다. 그리고 코노테이션 또한 도상적이거나 지표적이거나 상징적일 수 있다. 그렇다면 데노테이션으로부터 코노테이션을 만들어낼 때까지 총 9가지 유형의 기호작용을 구상할 수 있다.

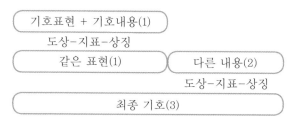

예를 들어, 추사의 서예에서 죽(竹)은 데노테이션으로서는 상징이지만 코노테이션으로 넘어갈 때는 도상적으로 기호작용화된 것이다. 따라서 추사의 죽(竹) 기호는 상징-도상 기호작용이 되는 것이다. '난 몰라'의 기호는 데노테이션으로서는 상징이지만 코노테이션으로 넘어가면서 지표로서 기호작용화된 것이다. '모른다'는 상징이 '당황'의 지표일 수 있기 때문이다. 잘 아는 사람이 당황할 리 없는 것이다.

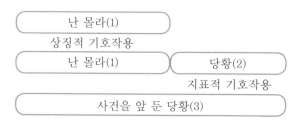

이렇게 본다면 이 기호는 상징−지표 기호작용에 의해 만들어진 기호이다. 신호등의 붉은색 기호는 잠정적으로 지표적(위험)이지만 '건너가지 마시오'라는 약속의 코노테이션 의미를 지니고 있으므로 지표−상징 기호작용에 의해 만들어진 것이 된다. 이처럼 기호를 창작할 때 우리는 데노테이션 축에서 도상·지표·상징과 코노테이션 과정, 즉 기호작용에서의 도상·지표·상징을 한데 묶어 수열화시킬 수 있다.

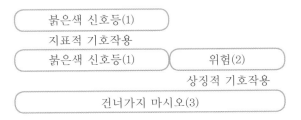

이를 또한 수사학에 적용할 수 있다. 수사를 적용할 데노테이션의 표현이 도상적이거나 지표적이거나 상징적일 때, 그를 근간으로 하는 수사학도 데노테이션과 동일한 방법으로 도상적이거나 지표적이거나 상징적으

로 만들어질 수 있다. 물론 이런 판단은 원리적인 판단이라서 실제 기호의 현장에서는 도상, 지표, 상징으로 치우친 데노테이션이 대다수이다.

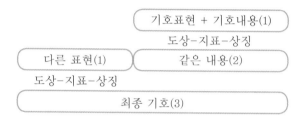

예를 들어 '대박'의 데노테이션은 흥부전으로부터 유래한 지표이다. 무엇을 모방하거나 원인에 따른 결과를 표현한 기호가 아니지만 대박이라는 것은 커다란 박을 말하는데 이는 흥부전 등에서 나오는 '박 터진다'로부터 유래한 지표이기 때문이다. 이 지표적인 데노테이션 위에서 만들어진 '커다란 박'이라는 수사학은 민담이 유행하던 한자 시대의 표현으로서 대박의 한자어 + 한글 조합어는 희화화된 지표이다. 즉 기호는 지표-지표 기호작용으로 만들어진 것이다.

큰 박(1)
지표

한자 대박(2)	횡재(1)
지표	

희화화된 횡재(3)

　퍼스는 사람이 그 기호를 인지·인식하는 정신적 승화과정에 따라, 1차적·2차적·3차적으로 층위를 나누어 이를 도상·지표·상징과 결합하여 기호의 쓰임새를 9가지로 구분하였다. 예를 들면 경기장에서 선수를 퇴장시키기 위해 사용한 빨간 카드는 상징으로써 주어진 규칙에 맞추어 행동하는 논증(argument)이나 논거(reason)에 해당되며, 이것은 학습된 것이므로 규칙 기호(legisign)에 해당된다는 것이다. 기호로서는 당연히 규칙 없는 직관적인 것, 자연적인 것, 관습적인 것 등 다양할 것이다. 이런 모든 인식론적 요소들은 인간이 행하는 복잡한 인식의 과정에 서 서로 뒤섞이기 때문에 창작의 영역에서는 분석적으로 다루기 힘든 주제이다.

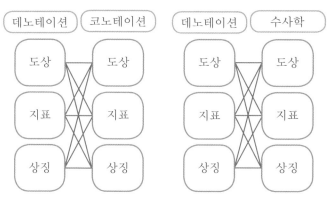

❖ 기호의 18가지 기호작용

　여기서는 바르트의 데노테이션과 코노테이션의 층위에서 벌어지는 이중적 기호작용에 주목하면서 퍼스의 도상·지표·상징(박스)을 기호작용의 요소로 취급하고자 한다. 이리하여 총 18가지 창작의 기호작용을 위의 그림처럼 구상해 낼 수 있다. 기호의 해석과 창작과정의 가장 밑바닥에 있는 데노테이션 기호(예 : 개의 아들)를 내용을 통해 도상화·지표화·상징화시킬 수 있는 또 다른 해석과 창작 과정이 코노테이션 기호(예 : 개자식)이다. 이는 똑같은 표현이나 약간 변형된 표현에 서로 다른 의

미를 중복시켜 만드는 과정이다. 코노테이션 기호작용이 이렇게 존재한다면, 데노테이션 기호를 표현을 통해 도상화·지표화·상징화시킬 수 있는 수사학의 기호작용이 또한 존재한다. '개의 아들'이라는 단어 옆에 싫은 사람의 사진을 붙여 놓는 경우이다. 이때 뜻은 변하지 않고 표현만 추가된다. 이를 바르트의 신화모형을 통해 작품을 해석해 낼 수 있고 또한 창작에 적용할 수 있다.

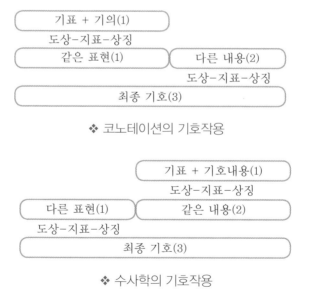

❖ 코노테이션의 기호작용

❖ 수사학의 기호작용

타이포그래피는 문자의 표현이자 내용이다. 따라서 문자가 가진 데노테이션은 상징의 특성을 지닌다. 문자 자체가 도상도 지표도 아닌 상징이기 때문이다. 즉 문자는 대상을 모방한 것이 아니다. 오로지 코노테이션이나 수사학의 차원에서만 모방할 수 있다. 물론, '멍멍'이나 '꼬끼오'처럼 의성어는 예외적으로 도상적이다. 개가 실제로 멍멍 짓고 닭이 꼬끼오라 하기 때문이다. 그러나 타이포그래피의 실제에 있어서 이런 경우는 예외에 해당한다. 이렇게 본다면 대다수의 타이포그래피는 상징적 데노테이션에 도상적·지표적·상징적 코노테이션과 수사학으로 구성된 것임을 알 수 있다.

여기서 코노테이션의 기호작용은 발상의 차원에서 습득하고 교정받을 내용이고, 수사학의 기호작용은 표현의 차원에서 습득하고 교정받을 내용이 된다. 표현은 좋으나 발상이 부족하면 코노테이션의 모형을 통해 자신의 작품을 교정하거나 창작할 수 있고, 발상은 좋

으나 표현이 약하면 수사학의 모형을 통해 자신의 작업을 점검하고 능력을 개발시킬 수 있을 것이다. 이 책에서 말하는 코노테이션의 기법은 도상적·지표적·상징적으로 구분할 수 있고, 수사학적 기법도 도상적·지표적·상징적으로 구분할 수 있다.

이리하여 총 6가지의 기호 창작 방법이 발생한다. 이 창작 방법은 하나의 타이포그래피에 전체적으로 적용된다기보다는 종합적으로 적용된다. 인간의 창작 의식이란 것이 단순하지 않기 때문이다. 하지만 창작의 기법을 이처럼 구분하여 타이포그래피의 분석을 위해 사용하면 타이포그래피의 의미와 표현의 특성을 찾아내는 데 유효하다 할 것이다.

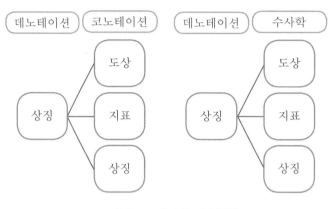

❖ 타이포그래피의 기호작용

먼저 코노테이션의 3가지 창작기법을 보자. 도상이라는 것은 구체적인 것이다. 코노테이션으로 본다면 과자인 'A 크래커' 같은 것으로 객관적으로 실재하는 지각 가능한 어떤 대상을 뜻한다. "내가 좋아했던 과자 주세요"라 문자로 남겼다면 그 좋아했던 과자는 도상적으로 A 크래커를 지칭하는 것이다.

반면 상징은 추상적인 것으로 어떤 대상으로부터 어떤 요소, 측면, 성질을 분리해 사유하면서 이끌어낸

정신작용의 어떤 관념을 뜻한다. "부부관계는 정신 관계로 맺어져야 한다"는 말이 지닌 정신의 코노테이션은 '사랑'과 같은 추상이다. 즉 상징이다. 도상처럼 구체적일 수가 없다. 지나치게 도상적으로 생각하는 사람은 약간 어린아이 같다고 여겨지며 지나치게 추상적인 상징을 사용하면 철학자라 여겨진다. 그러나 인간의 인식과정에서 구체적인 도상과 추상적인 상징은 상호 대립하는 것 같지만 실제로 이 대립은 좀 더 풍부한 의미를 낳는 인간 인식의 기초적인 계기로 작용한다.

인간 인식의 출발점은 감각적 현상 형태로 제시되는 구체적인 것이며, 그 구체적인 것에 대한 인식은 추상적인 것으로 상승하기도 한다. 요컨대 인간의 인식은 구체적인 것을 분석하여 대상의 개별적인 측면·성질·특징 관계의 속성을 탐구하면서 추상적인 개념을 형성한다. 학문적인 영역만이 아니라 일상적인 영역에서도 추상적인 정신작용은 필수불가결하다. 이 둘 사

이에 존재하는 것이 지표이다. 구체적이기도 하지만 추상적이고 추상적이기도 하지만 구체적이다. 이를 보통 여성적 언어라 하는데, "당신 오늘 뭐 할 거야?"라 말할 때 그 '뭐'가 '할 말이 있으니 나랑 함께 있자'는 은밀한 의미를 내포할 때가 있다. 이때 그 '뭐'는 지표가 되는 것이다.

다음으로 3가지 수사학의 기법을 보자. 도상적 수사학은 마치 맞선을 보는 사람들이 사진을 교환하듯이, 사람의 모습을 그대로 그려 낸 이미지와 같은 수사학적 타이포그래피를 만들 수 있다. 이런 도상적 기법은 타이포그래피가 지닌 의미와 표현의 감성을 곧이곧대로 드러낼 가능성이 크다. 한편 상징적 수사학은 '면목 없는 면목동'처럼 서로 어떤 관계도 없는 두 단어 표현을 연동시켜 배열할 때 유발된다. 이 경우 상징이 중복되기 때문에 유치해지거나 의미와 표현의 전달이 모호해질 수 있다.

타이포그래피의 수사학적인 표현에 있어서도 기의가 내포하고 있는 구체성과 추상성을 기표에 첨가하면, 좋은 수사학적 기법이 될 수 있다. 또한 수사학적 기법 전개과정에 있어, 구체성과 추상성이 단순한 상호 대립의 차원을 뛰어넘는 변증법적인 지향의 지표로 작용함도 알 수 있다. 이를테면, '교회(+)'의 표현과 같이 십자가 하나로 교회의 표현과 의미를 강조할 수 있다. 이때 +는 지표적 수사학이 된다. 이리하여, 객관적으로 실재하는 구체적 개념을 첨가한 도상 유형과 순수한 이데아가 풍부한 추상적 개념을 첨가한 상징 유형, 또 단순한 상호 대립의 차원을 뛰어넘는 구체적 개념과 추상적 개념이 혼재된 지표 유형의 수사학적 창작 방식이 있을 수 있다.

데노테이션(denotation)과 코노테이션(conotation)
그리고 수사학

PART

3

타이포그래피
작품분석

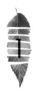

분석 대상의 설명

이 책에서 분석할 타이포그래피는 저자의 작품 9 개이다. 이 작품들은 두 가지 목적을 위하여 만들어 졌다.

첫 번째 목적은 기호학적 창작의 실험물로서 목적 을 가졌다. 기호학은 언제나 해석과 창작의 양단에서 적용된다고 했으나, 실제로 기호학을 그림이나 타이포 그래피에 적용한 사례는 발견되지 않았다. 광고 분야 에서는 비교적 널리 적용되는 것으로 알려져 있으며,

영화 분야에서도 일종의 필수 아이템으로 알려져 있다. 본 작품은 바르트가 제시한 기호학의 코노테이션과 수사학 그리고 퍼스가 제시한 기호의 3유형을 서로 종합하여 만들어졌다.

이 작품은 보통의 타이포그래피가 주어진 매뉴얼을 따라 서체를 구성하거나 직관적으로 만든 것이 아니라, 발상의 차원에서는 코노테이션의 이론을, 표현의 차원에서는 수사학의 이론을 적용했다. 그리고 '어디서 아이디어를 가지고 올 것인가' 하는 기호의 자원적 차원은 퍼스의 도상 · 상징 · 지표의 유형을 참고했다.

본 작품의 두 번째 목적은 교육의 차원에 있다. 학습자의 타이포그래피 작품을 평가하거나 지침을 내릴 때 많은 교육자가 정확한 지침을 주지 않는다는 불만에 시달려 왔다. 무엇을 어떻게 다시 그리라는 말인가 하는 불만이 그렇다. 본 작품은 발상의 차원에서 학습

자의 작품에 의미를 어떻게 더 주도록 유도할 것인지,
표현의 차원에서는 학습자의 스타일을 어떻게 교정하
고 수정할 것인지 지침을 내리는 바로미터로서 생각될
수 있다.

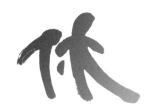

'어떻게 아이디어를 가지고 올 것인가'
발상의 차원에서 코노테이션과 표현의 차원에서 수사학을.

분석의 절차

코노테이션의 기호와 수사학의 기호가 항상 구분되는 것은 아니다. 구분되기도 하고 융합적으로 보이기도 한다. 타이포그래피 일반이 그렇듯이 모든 기호는 종합적으로 구성되기 때문에 해석 또한 종합적으로만 가능한 것이다. 그럼에도 불구하고 코노테이션은 의미의 차원에 있고 수사학은 표현의 차원에 있는 작동원리라는 점에서 개념적인 구분이 가능하다.

본 분석에서는 타이포그래피의 뜻과 타이포그래피가 가진 원론적인 서체, 그리고 문자가 시작하여 끝나는 레이아웃을 중심으로 코노테이션을 찾는다. 그리고 수사학의 분석에서는 타이포그래피의 뜻을 전혀 취급하지 않는다. 또한 서체가 아니라 서체가 변형된 부분, 레이아웃이 아니라 문자와 공간 사이의 공간과 색채를 중심으로 수사의 차원을 이야기할 것이다.

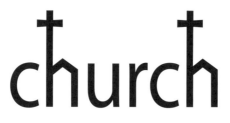

분석 ①

이 타이포그래피는 영어로 쓰인 상징적 타이포그래피이다. 영어로 쓰인 교회(church)는 기독교의 내포적인 의미, 즉 코노테이션을 강조한다. 기독교는 한국 전통의 종

교가 아니기 때문에 한글로 써도 될 것을 영어로 썼다는 것은 의미 상, 보다 더 본질에 가까운 교회의 존재를 의미하는 것이다. 물론 영어는 단지 서구 기독교의 일부분을 구성하는 지표에 불과하므로 이 타이포그래피의 코노테이션은 지표적 표현의 면모를 가진 것이라 볼 수 있다.

이 타이포그래피의 두 번째 코노테이션은 영문자의 반복성에 있다. ch, ch가 두 번 반복되는데 문자의 제일 끝에서 똑같이 반복되고 있다. 이는 건축학적 안정감을 내포한다. 여기서 반복성은 '반복하면 설득된다'는 일종의 도상적 발상에 근거한 코노테이션이고 십자가 모양의 반복은 건축학적 발상으로 지표적 코노테이션이 된다.

다음으로 수사학적 구성양태를 본다면, h를 도상적으로 형상화했다. 보통의 교회 모습을 그대로 모방한 것이다. 이런 도상적 수사는 타이포그래피에서 자주 활용되는 것으로 h가 하단 부분까지 지붕 앞면을 도상적으로 표현할 만큼 도상적 수사를 강하게 드러낸 것이다. 한편 문자는 명조체인데, 이 문자가 지닌 도상적 교회가 명조체가 지닌 직선적 안정감을 내포한다. 즉 명조체로 지어진 교회라는 건축적 코노테이션을 내포하는 것이다. 이로써 이 타이포그래피의 수사학 또한 도상적인 동시에 지표적인 발상으로 구성된 것을 알 수 있다.

h + 교회	
도상	
명조체	도상적 교회
지표	
명조체로 지어진 교회	

가오리

분석 ②

 이 타이포그래피는 매우 복잡한 차원에서 구성된 코노테이션을 지니고 있다. 먼저 첫 글자가 보여주듯이 도상적인 코노테이션으로 구성되었다. 가오리를 가오리로 표현한 것이기 때문이다. '가'의 ㄱ공간 안으로 두 개의 눈을 넣고 그것을 가오리의 머리로 표현한 것이다. 이 도상적 타이포그래피에 덧붙여 'ㅏ'는 화살표처럼 가오리의 진행방향을 지적해 준다. 즉 지표적이다. '가'의 한 음에 '헤엄치는 가오리'라는 도상과 상징의 두 가지 코노테이션이 모인 것이다.

 한편, '오'는 다가오는 가오리에 의해 몸을 뒤로 빼는 형상을 지녔다. 어떤 것도 도상적으로 표현하지 않

은 채, 문자 자체가 뒤로 약간 물러난다는 지표적인 코
노테이션을 지닌 것이다. 반면 '리'의 경우 마치 가오리
의 꼬리가 물결치듯이 그려진 듯이 보이지만 다른 한편
으로는 헤엄쳐 사라져 가는 뒤꼬리의 모습을 내포한다
할 것이다. 이 또한 역동적인 가오리의 모습을 형상화
한 도상적인 동시에 지표적인 타이포그래피이다.

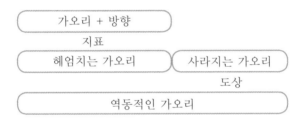

다음으로 수사학적 구성양태를 본다면, 문자 자체
가 붓으로 자유롭게 쓰인 것이다. 그렇기 때문에 움직
이는 가오리의 코노테이션을 분방하게 구성할 수 있었
다. 반면, '가'의 ㄱ공간 안으로 두 개의 눈의 크기가 같
고 ㄱ의 길이도 거의 같다. 이는 눈과 몸의 균형을 맞

추려는 상징적인 수사학의 일종으로 볼 수 있고 무엇보다도 이 타이포그래피 전체는 자유서체가 지닌 역동성을 잘 살린 표현이다. 한편, 서체의 끝부분이 항상 처음 시작부분보다 얇다. 이는 가오리의 힘쎈 등장과 재빠른 사라짐, 즉 가오리의 운동성을 지표적으로 강조한 것이다. 이로써 이 타이포그래피는 일단 붓 서체의 자유로움을 통해 가오리의 움직임을 상징적으로 표현할 수 있었고, 또한 서체의 강약을 통해 그 움직임의 모습을 배가하여 표현할 수 있었다.

	자유서체 + 가오리	
	상징	
붓체의 굵기	움직이는 가오리	
지표		
	역동적인 가오리	

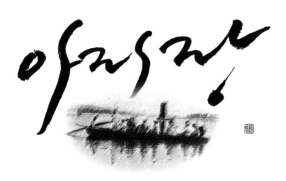

분석 ③

　이 작품은 '아리랑'이라는 추상적인 관념을 상징적으로 표현한 타이포그래피이지만, 아리랑이 지닌 음악적 코노테이션을 구체적으로 표현한 것이다. 즉 아리랑이 지닌 높낮이 박자를 심하게 구부러지는 붓 서체로 표현했다. 음률은 보통 음표상징으로 표현되지만, 사진적(도상적)으는 위아래로 표현하였다. 즉 높은 음은 높게 낮은 음은 낮게 표현한 것이다. 아리랑 타이포그래피는 음표로 표현된 부분이 없으므로 상징도 없고, 실은 높낮이도 없기 때문에 도상도 없다. 단지 심

하게 요동치는 붓 서체를 통해 박자를 지표적으로 표현했다. 이 구부러지는 서체를 통하여 아리랑이 지닌 '음률성'의 코노테이션을 지표적으로 찾을 수 있는 것이다. 물론 타이포그래피 밑에 첨가된 일러스트레이션을 고려한다 하더라도 의미의 지표성은 변하지 않는다. 배를 탄 사람과 아리랑 사이에는 도상적인 관계가 없기 때문이다.

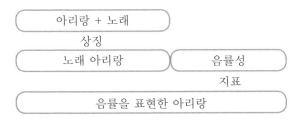

다음으로 수사학적 구성양태를 본다면, 붓 서체이다. 때문에 음률을 지닌 아리랑의 코노테이션을 자유로이 구성할 수 있다. 물론 붓 서체의 자유로움이 전제된다고 하여 음률성이 항시 보장되는 것은 아니다.

이 타이포그래피에는 선을 이리저리 꺾고 문자 형태를 크고 작게 만든 도상적 수사학이 존재한다. '아'의 동그라미는 작고 선은 길다. 이 차이가 박자의 차이를 모방한다. 또한 'ㅏ'의 꺾인 부분도 박자변경을 모방하는 것이다. '리'의 'ㄹ'은 모습 그 자체처럼 심하게 꺾여 있으며 옆의 'ㅣ' 선도 꺾여 있다. '랑'의 'ㄹ'도 마찬가지로 꺾였다. 반면, 중성 'ㅏ', 종성 'ㅇ'의 경우, '꺾고 찍어 오른쪽으로 넘어가는' 아리랑의 전통 리듬을 충실하게 모방했다.

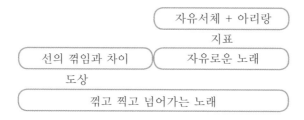

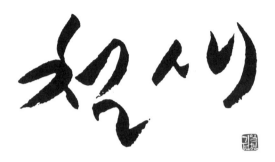

분석④

이 타이포그래피는 '분석 ③ 아리랑'의 타이포그래
피와 유사한 모습을 지니고 있다. 그러나 코노테이션이
복잡하다. 타이포그래피의 의미는 철새이다. 철새의 코
노테이션은 먼저 서로 따로 그려진 알파벳을 통해 지표
적으로 드러난다. 철의 'ㅊ', 'ㅓ', 'ㄹ' 그리고 새의 'ㅅ',
'ㅐ'의 각 부분이 서로 융화하지 못하고 따로 따로 그려
졌다.

각 부분 사이에 존재하는 공간도 넓다. 선과 획의
두께 이상으로 문자의 각 요소들 사이의 공간이 터져

있는 것이다. 특히 'ㅓ', 'ㅐ'의 경우 기본 형태가 파괴되었다. 즉 계절에 맞추어 새들이 이동하듯이 시간에 따라 존재하는 새의 공간적인 양상을 지표적으로 표현한 것이다. 하지만, 간격을 두고 모여 있다는 것은 철새가 지닌 집단 이동성을 도상적으로 모방한 것이다.

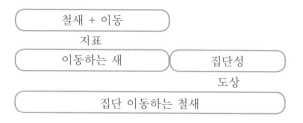

다음으로 수사학적 구성양태를 본다면, 이 타이포그래피는 붓을 이용하여 종이 위에 찍어 쓴 서체이다. 찍어 표현한 이유는 철새를 표현하기 위함이다. 철새는 떼를 지어 있기 때문에 각 문자의 표현을 길게 늘여 쓸 수가 없다. 물론 점과 같은 수준으로는 표현하지 않았지만 붓의 특성인 점과 면의 조화를 이용하여 표현

할 수 있다. 이처럼 찍어 쓴 타이포그래피는 새들이 지
닌 계절성과 더불어 새들의 개별적인 독자성을 도상적
으로 표현한 것이다.

한편 찍어 쓴 붓 서체라 하더라도 문자의 각 구성
부분들이 한데 모여 하나의 전체적인 방향(오른쪽)으로
향하고 있다. 이는 철에 따라 이동하는 새떼들의 모습
을 그대로 모방한 것인 만큼 도상적인 형식을 통해 모
방한 것이다.

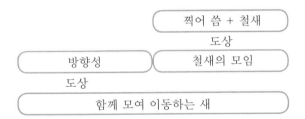

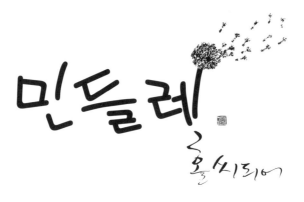

분석 ⑤

 이 타이포그래피는 민들레와 홀씨 그리고 민들레
가 홀씨 되어 날아가는 이미지를 도상적으로 의미화한
타이포그래피이다. 먼저 민들레는 숲이나 광야에서 홀
로 자라는 식물이다. 따라서 곱게 키워진 식물이 아니
다. 제멋대로 삐죽하게 튀어나오고 옆으로 누워 자랄
수도 있다. 게다가 홀씨를 피울 무렵의 민들레 줄기는
말라 있다. 이것을 문자로 모방하듯이 표현한 것이다.
흐드러지게 핀 민들레의 모습인 것이다. '레'의 마지
막 막대를 홀씨 피우는 줄기로 표현한 것도 도상적 코

노테이션이며 그 밑에 점점 작아지고 얇아지며 형태가 없어져 가듯이 쓰인 '홀씨되어' 또한 날아가 흩어지는 생명의 재탄생을 의미하는 홀씨를 전반적으로 모방한 것이다.

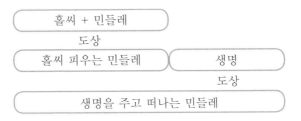

다음으로 수사학적 구성양태를 본다면, '민들레'의 표현은 마른 줄기가 그렇듯이, 뿌리가 견디지 못해 꺾이지 않으려 힘을 쓰는 모습이다. 민들레의 홀씨는 오른쪽으로 날아가는 데 반하여 민들레의 줄기는 왼편으로 쏠리는 것이다. 즉 바람과 반대방향으로 줄기들이 힘을 쓰는 것이다. 줄기가 오른쪽으로 눕는다면 홀씨를 피울 수가 없기 때문이다. 생명을 다함과 생명을 이음

의 의미 차이를 바람에 따라 움직이는 타이포그래피로 표현한 것으로 매우 지표적이다. 한편, 민들레의 홀씨가 과연 어떻게 될 것인가 하는 것은 '홀씨 되어'를 통해 지표적으로 표현했다. 즉 줄기로부터 바람을 타고 떨어져 나간 홀씨들이 종국에는 땅으로 떨어지는 것이다. 이는 새 생명의 탄생을 하나의 타이포그래피 안에서 동시에 표현한 것이다.

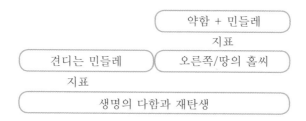

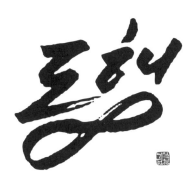

분석 ⑥

　　이 타이포그래피는 '동행'이라는 한글의 뜻과 표현을 잘 이용한 타이포그래피이다. 먼저, 동행은 '함께 한다'는 뜻을 지녔지만, 형태는 종성인 'ㅇ'만 같고 초중성은 완벽하게 다르다. 즉 두 개의 동그라미를 타고 두 개의 다른 형태가 같이 움직인다는 도상적인 코노테이션을 가진 것이다. 따라서 보통의 서체만 활용해도 동행이 지닌 형태적 상징성을 충분하게 구현할 수 있다. 이 타이포그래피는 한편, 두 개의 동그라미를 서로 엮어냄으로써 또 다른 의미를 발생시키고 있다. 그것은 무한대를 표현하는 '∞'이다. 함께 무한대로 동행한다는

상징적인 코노테이션이다. 물론 이 표현은 두 동그라미가 서로 묶여 오도 가도 못하는 이미지를 줄 수도 있다. 하지만 그것은 동행이라는 뜻을 무시할 때 가능한 해석이다. 이 무한대 표시는 도상적 표현이 아니라 상징이기 때문에 영원히 지속되는 동행 그 자체를 의미한다.

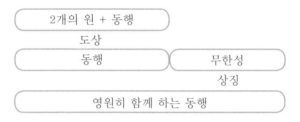

다음으로 수사학적 구성양태를 본다면, 가장 두드러지는 수사가 부드러운 방향성이다. 동행의 두 글자는 모두 큰 움직임 없는 사선의 형태로 오른쪽 상단을 향하고 있다. 무한대 표시도 마찬가지로 우 상단을 향해 굴러가듯이 그려졌다. 이 수사는 동행하는 사람들이 가지는 두 가지 지표적 특징을 한데 모아 표현한 것으로 '함께 간

다'는 의미와 두 사람이 서로 어울림의 관계라는 의미를
함께 지닌 것이다.

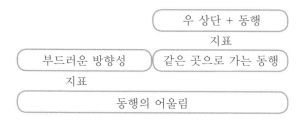

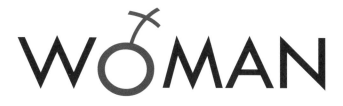

분석 ⑦

이 타이포그래피는 '분석 ① church'와 같이 영어로
쓰인 상징적 타이포그래피이다. 이 타이포그래피의 데
노테이션은 단순하게 '여자'의 뜻을 가졌다. 그러나 여

자의 뜻을 가진 문자표현이 단순히 여자의 표현만을 위하여 타이포그래피로 그려질 수는 없다. 화장실이나 특정한 일러스트레이션의 캡션, 혹은 예술사진의 소개로 쓰인다. 따라서 일반적인 타이포그래피는 거의 문맥을 의미하는 코노테이션을 가진다고 볼 수 있다. 이 타이포그래피는 여자의 의미를 'WOMAM'의 'O' 부분을 중심으로 'MAN'과 대립시킨다. 즉 여자는 'MAN'에 의하여 존재하는 상보적이고 친밀한 존재라는 것을 표시해준다. 명조체의 서체와 검은색으로 이루어진 색의 정체성은 여자가 남자와 성적으로 동일한 가치를 가졌다는 것을 지표적으로 의미한다.

Woman + 여자	
상징	
Man의 부분	친밀성
	지표
성적 친밀성	

다음으로 수사학적 구성양태를 본다면, 이 타이포 그래피의 두드러진 수사학은 영문자 'O'의 일러스트 레이션에서 보인다. 'O'의 표시는 이미 상징화된 여성의 성적 구분표시인 동시에 붉은색으로 두드러진 여성의 상징색으로 표현되었다. 'O' 위의 십자가 형태가 구부러졌는데, 이는 'MAN' 쪽으로 구부러져 남자에게 친밀함을 지표적으로 나타내고 있다. 이는 앞서 코노테이션이 드러낸 친밀성의 의미를 배가하는 수사학이다.

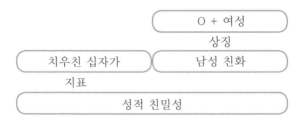

분석 ⑧

 이 타이포그래피는 '우리의 삶은 소중한' 것이라는
슬로건형 형식과 의미를 담았다. 데노테이션의 차원에
서 두드러지는 표현은 '우리의 삶은'을 위에 올리고 '소
중한 것'은 아래 내렸다는 것이다. 이것은 주어를 강조
하고 술어를 약화시킨 것이다. 그런데 우리의 삶은 원
래부터 소중한 것이기 때문에 술어를 약화시켰다고 해
서 의미가 약화된 것은 아닌 것이다. 말 그대로 소중하
기 때문에 '우리의 삶'을 부각시킨 것이다. 부각된 우
리의 삶 밑으로 마치 떨어질 수 없는 다리처럼 '소중한
것'이 깊게 들어가 있다. 이렇게 본다면 삶과 소중은
한 몸이라는 코노테이션이 지표적으로 발견된다. 삶이

라는 것이 소중함이라는 것을 끌어안은 것이 되기 때문이다.

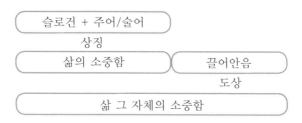

다음으로 수사학적 구성양태를 본다면, '우리의 삶은'의 표현이 매우 다양하다. 각 문자가 서로 다르게 표현되었으며 같은 문자의 선과 획도 모두 중구난방으로 표현되었다. 굵기도 모두 다르며 공간을 차지한 면적도 각기 다르다. 이는 삶이란 것이 원래 다양하고 위계가 없으며 한 인간의 삶이라 하더라도 그 안에는 다양함이 존재하는 삶의 모습을 도상적으로 표현한 것이다. 굵기의 다름, 공간의 다름, 선의 다름, 획의 다름의 모든 것이 '다르다'는 삶의 현실과 도상적으로 같은 것이다. 반

면 '소중한 것'의 선과 획, 크기가 모두 같다. 삶은 다르지만 모두가 한 가지처럼 소중하다는 도상적인 표현이다. 물론 상당으로 퍼져나가는 작은 움직임은 있지만 그것은 '우리의 삶은'의 지배적인 공간을 받쳐주는 수사학이라 할 것이다.

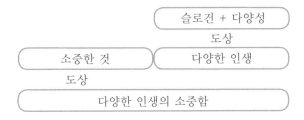

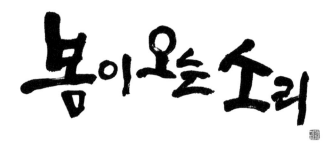

분석 ⑨

이 타이포그래피는 자유서체로 그려졌음에도 불구하고 정자체를 유지하고 있다. 문자 어느 부분에도 도상적인 코노테이션을 찾을 수 없다. 봄이라 한다면 진달래나 개나리 같은 봄의 상징적인 꽃을 모방하여 그려졌을 것이다. 그러나 이 타이포그래피의 데노테이션인 '봄', '소리', '오다'를 통해 타이포그래피의 코노테이션을 쉽게 발견할 수 있다. 먼저 서로 따로 떨어져야 할 6개의 문자가 공간 없이 붙어 있다. 이는 소리의 파장이 물결선을 이루어 몰려오는 듯한 소리 이미지를 모방한 것이다. 위아래로 요동치듯 들쑥날쑥한 문자의 배열은 봄이 지니는 새싹을 도상적으로 의미하는 것이다. 이를 종합하면, 봄에 새싹이 돋듯이 들리는 청각의 이미지가 타이포그래피로 표현된 것이다.

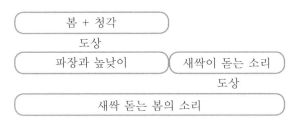

수사학적 구성양태를 본다면, 마치 풀과 꽃들이 자라나듯이, 6개 문자가 마치 6개의 자연물인 듯 독립적인 형태와 움직임을 가졌다. 봄의 풀과 꽃들이 경쟁하듯이 피어나는 이미지로서 청각적 봄의 소리를 시각적으로 표현한 것이다. 도상적이라 판단할 수 있다. 그러나 앞서 청각적 코노테이션과 같은 차원에서 도상적인 수사에만 머물지는 않는다.

중요한 수사적인 표현은 각 6개의 문자가 지닌 선들의 흔들림이다. '봄이 오는 소리'의 모든 선이 흔들리고, 선속에서도 두께의 차이가 난다. 즉 선을 계속 이어나가야 할지 말지 주저하는 선의 흐름을 보여준다. 이

것은 아지랑이가 피어오르는 봄의 시작을 알리는 지표적 수사이다. 아지랑이는 형태가 명쾌할 수가 없고 조형적으로도 균등할 수 없다. 사춘기 아이들의 불안정한 모습과 같이 타이포그래피의 봄은 형상적, 조형적 불안정으로부터 출발하는 것이다.

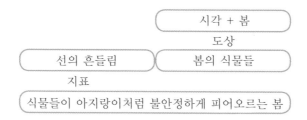

PART

4

타이포그래피
교육에 적용

발상교육과 코노테이션

발상의 문제는 상상력의 문제이다. 기호학적으로 판단한다면 기표가 아니라 기의의 문제이다. 기의는 작품의 뜻을 중심으로 그 뜻의 영역을 확대해 가는 일련의 과정 속에 놓인다. 간단한 사례로, 호수에 대한 기의를 생각할 수 있다. 호수는 ① 넓다, ② 깊다, ③ 차갑다, ④ 둥글다 등으로 의미를 확대해 나갈 수 있다. 그렇다면 ① 호수같이 넓은 마음, ② 호수같이 깊은 사랑, ③ 호수같이 차가운 머리, ④ 호수같이 둥근 성격 등의 코노테이션을 만들어 낼 수 있다. 시, '내 마

음은 호수요'는 바로 이런 코노테이션의 발상에서 탄생한 것이다.

　이를 문자나 그림으로 표현한다면 수없이 많은 표현이 만들어질 것이다. 가슴을 그려 놓고 가슴 밑으로 호수를 그린다거나, 사람의 머리를 호수로 대체하여 그리거나 지자체 심벌마크의 경우라면 호수를 그려놓고 이를 정방형으로 늘려 넓은 호수를 가진 도시를 상징할 수도 있다. 물론 이 발상의 과정을 처음 주어진 데노테이션(예 : 호수)을 그대로 모방하는 방식(도상적 코노테이션)으로 만들어 갈 것인지 데노테이션 기호의 일부분이나 성격을 떼어 와서 은유적으로 표현(지표)할 것인지, 우리가 흔히 아는 디자인의 여러 상징(형태, 색채, 공간, 크기, 비율 등)과 결부시켜 은유화할지를 아울러 결정해야 할 것이다.

이 발상과정은 학습자 스스로에게 맡겨야 한다. 그래야만 자신만의 독특한 발상의 특성을 만들어낼 수 있기 때문이다. 교육자는 학습자의 발상전개 과정을 살펴보면서 기의와 기의 사이의 관계가 과장되지는 않았는지, 약하지는 않은 지 점검하는 역할을 할 뿐이다. 예를 들어 호수의 코노테이션이 '차갑다'라는 기의를 학습자가 선택한다면 이것이 과연 학습자의 작품에 맞추어 과연 적절한지 가늠해 주는 것이다. 이를 앞선 코노테이션의 모형에 적용한다면 다음과 같다.

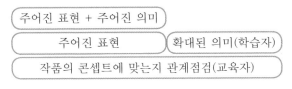

❖ 코노테이션 교육에서 학습자와 교육자의 역할

애초에 주어진 표현과 의미가 존재할 경우, 학습자는 의미의 차원, 즉 발상의 차원에서 의미를 확대해 갈

수 있다. 주어진 기의에 계속 새로운 기의를 적용해 보는 것이다. 이 과정에서 교육자는 어느 기의가 도상적인지, 지표적인지, 상징적인지를 가늠하여 학습자의 작품을 교정해 줄 수 있다. 앞서 말했듯이 코노테이션은 데노테이션에 중첩되어 한 번만 의미를 발생시키는 것이 아니라 두 번이나 세 번 연거푸 의미를 발생시킬 수 있다. 따라서 교육현장에서 벌이는 코노테이션 교육(발상교육)은 긴 시간 지속될 수도 있다.

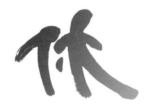

학습자는 기의를 코노테이션하여 풍부한 발상을 하자.

표현교육과 수사학

표현의 문제는 각 표현들 사이의 정체성을 구성하는 문제이다. 기호학적으로 판단한다면 기의가 아니라 기표의 문제이다. 기표는 작품의 표현을 중심으로 그 표현의 영역을 확대해 가는 일련의 과정 속에 놓인다. 간단한 사례로, 앞서 든 그대로 호수에 대한 기표를 생각할 수 있다. 호수는 ① 둥글다, ② 파랗다, ③ 풀과 나무에 의해 둘러싸여 있다, ④ 백조 같은 수상동물 등으로 표현을 확대해 나갈 수 있다. 그렇다면 ① 동그라미 · 정방형 · 둘러치기, ② 초록색 · 파란색 · 하늘색 ·

한색 일반, ③ 자연·구획된 공간, ④ 동물과 식물의 조화 등의 무궁무진한 수사학적인 기호들을 만들어 낼 수 있다. 또한 자연물의 가장 기본적인 형태나 색채, 비율을 잡아낼 수도 있다. 산을 보고 삼각형을 유추하거나 건물을 보고 직사각형을 통해 이를 표현하는 입체파(큐비즘)처럼 호수를 보고 타원형을 유추하여 표현할 수 있는 것이다.

이러한 수사를 문자나 그림으로 표현한다면 수없이 많은 표현과 동시에, 이전과는 다른 미학을 가진 기의들이 만들어질 것이다. 동그라미 안에 들어간 백조, 둘러친 국경선 내부의 파란색 물, 나무와 풀이 우거진 늪, 파란색 나무와 초록색 물 등이 그렇다. 발상법으로서 코노테이션은 어느 정도 의미가 한정되지만 수사의 표현은 실로 영역이 매우 넓은 것이다. 물론 이 수사적 표현의 과정을 처음 주어진 데노테이션(예 : 호수)을 그대로 모방하여 표현하는 방식(도상적 수사학)으로 만들어

갈 것인지 데노테이션 기호의 일부분이나 성격을 떼어와서 직유법적으로 표현(지표)할 것인지, 삼각형과 산의 관계처럼, 우리가 흔히 아는 디자인의 여러 상징(형태, 색채, 공간, 크기, 비율 등)과 결부시켜 단순화할지를 아울러 결정해야 할 것이다.

이 표현과정에서 나타나는 자료를 결정하는 일은 앞선 발상법과 같이 학습자 스스로에게 맡겨야 한다. 그래야만 자신만의 독특한 표현의 특성을 만들어낼 수 있기 때문이다. 교육자는 단지 학습자의 표현축적과정을 살펴보면서 하나의 기표와 또 다른 하나의 기표 사이에 터무니 없는 표현관계가 나타나는지, 표현과 표현 사이의 관계가 약하지는 않은 지 점검하는 역할을 할 뿐이다. 예를 들어 호수의 청각 표현이 '호수'라 해서 소방서의 호수를 그려 놓는 터무니없는 표현을 잡아내는 것이다. 이를 앞선 수사학의 모형에 적용한다면 다음과 같다.

주어진 표현 + 주어진 의미		
다른 표현(학습자)	주어진 의미	
작품의 정체성을 점검(교육자)		

❖ 수사학 교육에서 학습자와 교육자의 역할

특히 1990년대 포스트모더니즘이 창작의 세계에 영향을 끼치기 시작하면서 나타난 현상은 발상이 아니라 표현을 과장되고 터무니없게 확대하는 것이었다. 오빠의 발음이 아빠와 비슷하다 해서 두 단어를 같은 방식으로 사용하거나 Up빠와 같이 어휘를 파괴하는 현상이 나타났다. '시작도 끝도 없는 떠돌이처럼 무엇으로도 정의할 수 없는 기호들의 파생, 바뀌는 장면, 서로 엮이는 표현들'로 이루어진 장난들이 창작의 세계를 지배한 것이다. 가슴을 슴가로 바꾸거나, 가&슴, 가슴처럼 그래픽으로 바꾸는 것과 같다. 훈남, 넘사벽처럼 소통의 범위를 축소하는 사회언어, 우리집 Beer요, 일어서 自!와 같이 제멋대로의 의미를 타인에게 강요하는 반(反, 半)

소통문화를 만들어 내었다. 야콥슨의 정의에 따르면 이런 표현들은 자기만의 의미, 말장난, 번역 불가능성이다. 홀로 표현하거나 장난을 치는 것은 수사학이 아니며, 더 나아가 번역 불가능한 표현으로 만들어진 작품은 작품의 근본 존재원리인 발상과 표현의 내적 작용을 파괴함과 동시에 사회적인 소통마저 거부하는 '언어의 섬'이다.

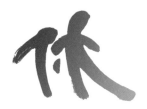

학습자는 기표를 수사학적으로 풍부한 표현을 하자.

발상과 표현의 합일을 위한
세미오시스 교육

기호작용으로 번역되는 세미오시스는 주체가 기호를 스스로 인식하고 이를 스스로 해석하여 또 다른 기호를 만들어가는 창의의 과정을 말한다. 작가의 머릿속에서 인식 · 해석 · 재창작의 모든 과정이 벌어지는데, 다시 말하면 작가의 자신과 작가의 자아가 서로 교류하는 과정이다. 라캉은 "말 속에서 내가 찾는 것은 남의 응답이다. 나를 주체로 만드는 것은 내 질문이다. 남의 인정을 받기 위해서 나는 응답이 어떻게 올까를 염두에 두고 언급한다. 나는 만들어져 가기 때

문에 그것은 내가 있을 근접 미래일 뿐이다"라고 했
다. 내 자아 속에는 자신도 있지만 타인도 있으며 세
상도 함께 들어가 있다.

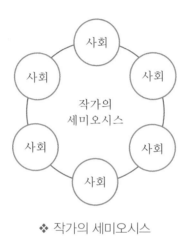

❖ 작가의 세미오시스

작가는 내성적인 자아 속에서 자신의 발상과 표현
그리고 타인의 발상과 표현을 서로 협상하게 된다. 이
러한 기호의 인지, 해석, 재창작 과정은 자기 혼자만
의 작품이 아니라 자기의 발상과 표현이 들어간 사회
적 소통을 이룬다. ❖ 작가의 세미오시스는 무한한 기호

들의 연쇄작용이 작가의 뇌 속에서 벌어지는 이상, 이는 결국 사회와의 무한한 기호작용을 이루는 결과를 낸다. 이로써 독보적인 작가인 동시에 소통 가능한 작가가 탄생할 수 있다.

PART

5

타이포그래피
작품모음

TYPO

가오리

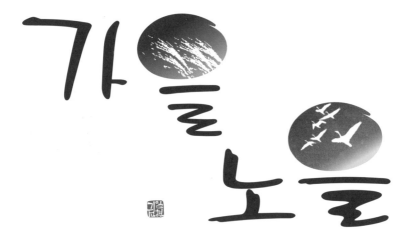

TYPO

간장 게장

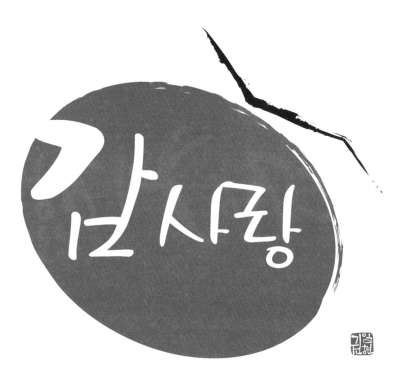

TYPO

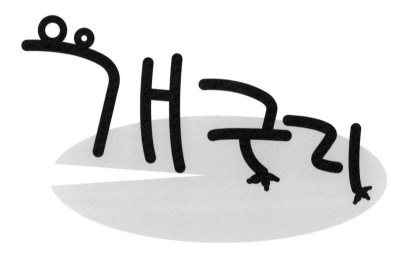

TYPO

서울

07

TYPO

공군기

08
TYPO

꽃받기

09

TYPO

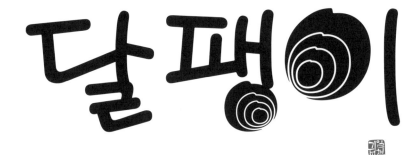

대한
민국

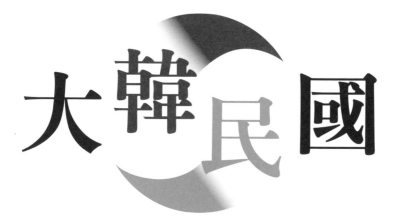

大韓民國

TYPO

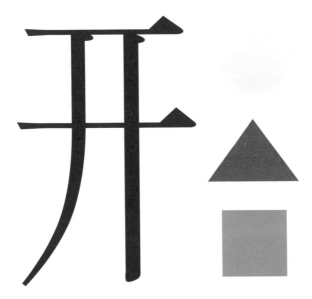

TYPO

돋보기

TYPO

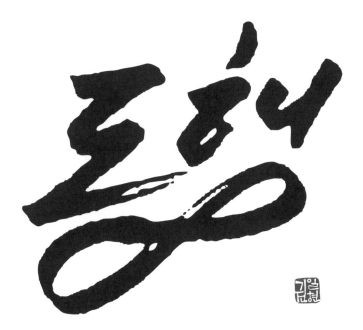

TYPO

15
TYPO

모기향

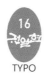

TYPO

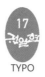

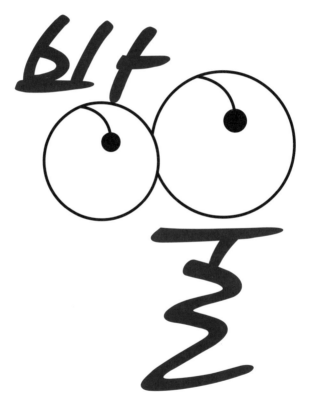

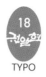

TYPO

19
TYPO

뽀소
뽀소

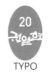

생선

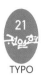

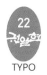

TYPO

TYPO

TYPO

알약

TYPO

영경궁

TYPO

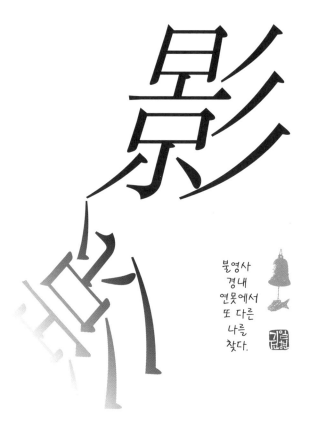

불영사
경내
연못에서
또 다른
나를
찾다.

TYPO

옷걸이

TYPO

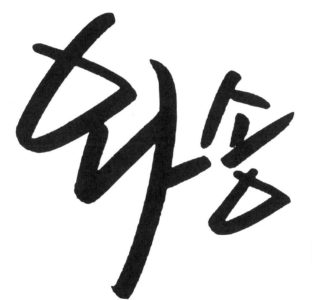

TYPO

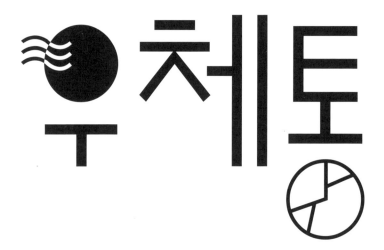

TYPO

이야기

TYPO

주막집 연가

TYPO

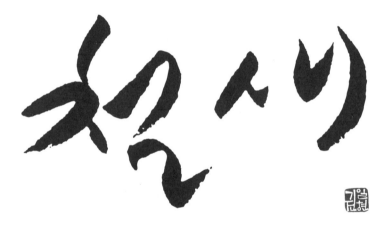

TYPO

청산5에 가다

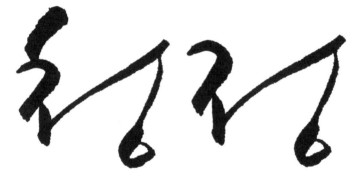

TYPO

크로커다일

TYPO

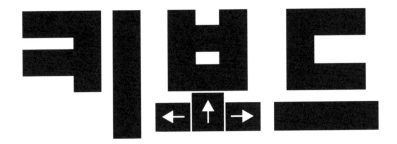

39

TYPO

테이프

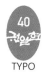

TYPO

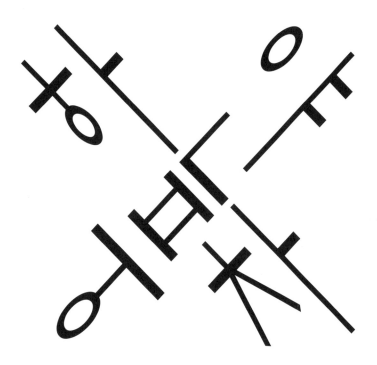

TYPO

허유아비

TYPO

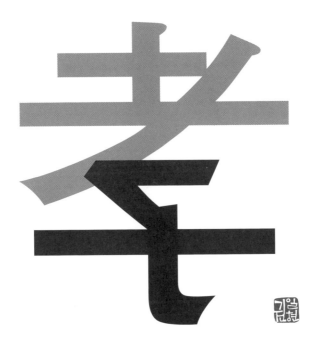

TYPO

걱정을 해서
걱정이 없어지면
걱정이 없겠네.

-티베트 속담-

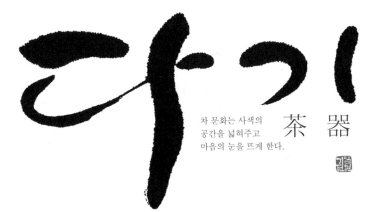

茶 器

차 문화는 사색의
공간을 넓혀주고
마음의 눈을 뜨게 한다.

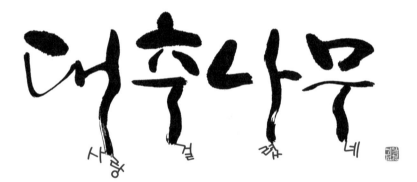

대추나무
사랑 걸 렸 네

막걸리

TYPO

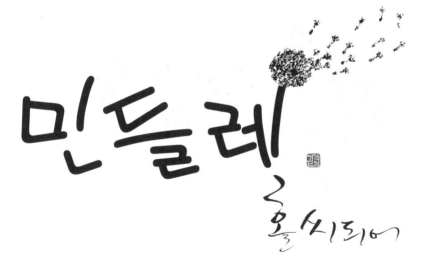

TYPO

은 모든 것을 품는다.

TYPO

빛이 가득한

TYPO

봄이 오는 소리

52

TYPO

우리
가족은
서로를
아끼고
사랑하며
항상
소중한
마음을
갖는다.

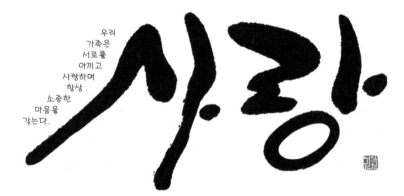

166

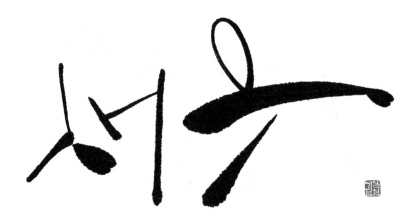

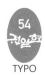

TYPO

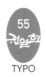

TYPO

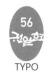

TYPO

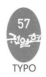

TYPO

TYPO

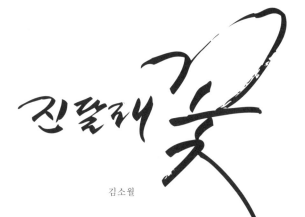

진달래꽃

김소월

나 보기가 역겨워 가실 때에는
말없이 고이 보내 드리우리다.

영변(寧邊)에 약산(藥山) 진달래꽃
아름 따다 가실 길에 뿌리우리다.

가시는 걸음 걸음 놓인 그 꽃을
사뿐히 즈려 밟고 가시옵소서.

나 보기가 역겨워 가실 때에는
죽어도 아니 눈물 흘리우리다.

typography by



TYPO

1991

TYPO

bicycle

63

TYPO

BREAD

C
Calligraphy

TYPO

TYPO

TYPO

Color

PANTONE 49-1 CVS M70+Y100

BLACK

TYPO

CAMP

69
TYPO

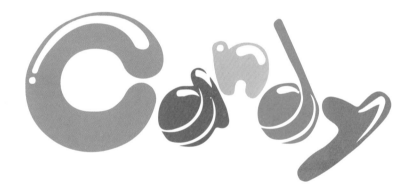

chair

TYPO

church

TYPO

close
open

coffee

TYPO

Computer

TYPO

Color

PANTONE 49–1 CVS M70+Y100

BLACK

TYPO

Dog

drink

TYPO

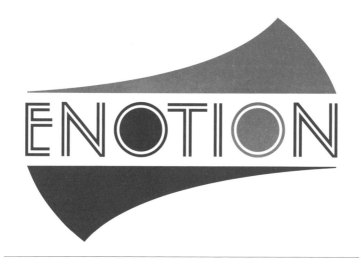

PANTONE 49-1C M70 Y100

PANTONE 188-1C C100 M90

eye

80

TYPO

HOME

194

TYPO

ink

Music

PIZZA

PLUS

record

TYPO

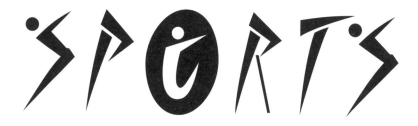

strawberry

TYPO

TIME

12

6

Tomato

TWIST

TYPO

WOMAN

zippo

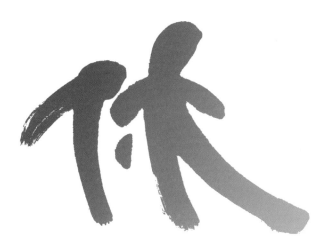

인간과 자연은 서로 어깨를 내어주는 것